GRADACIONES
de lo cotidiano 2

Rubén Fresneda

Gradaciones de lo cotidiano 2
(Catálogo)

Rubén Fresneda
del 2 al 17 de mayo de 2013
Ateneo Mercantil de Valencia
Plaza del Ayuntamiento 18, Valencia

Imagen portada: Noche loca.
Óleo sobre lienzo, 100x40cm 2012

Colabora:
Ateneo Mercantil de Valencia

Fotografía, textos, diseño catálogo, cartel, invitaciones y carátula de CD: R. Fresneda.

Reservados todos los derechos. Esta publicación no puede reproducirse ni transmitirse en todo ni en parte de ninguna forma, ni por ningún medio, sin el permiso previo del autor.

©de los textos
©de las imágenes

Imprime:
Carteles e invitaciones: Área Gráfica Digital (Alcoy, Alicante)
CD's: Línea2 (Valencia)

Depósito legal:
ISBN: 978-1484128367

ÍNDICE Presentación....................9
 Obras............................13
 Bio..................................34
 Agradecimientos...........47

PRESENTACIÓN
Rubén Fresneda, Pintor

Gradaciones de lo cotidiano 2 es una exposición que cierra un proyecto en el cual llevo desarrollando desde finales de 2010 y que en octubre de 2011 la primera exposición de dicho proyecto recibió el nombre Gradaciones de lo cotidiano, celebrada también en Valencia.

En dicho proyecto se muestra a nivel estilístico una abstracción sintética, siendo las telas casi un par de planos de pintura, pero que en dichos planos encierran una gradación de color, a veces muy evidente, otras muy sutil.

Por una parte, este proyecto encierra dos temas; por un lado el paisaje y por otro la sinestesia. Dos temas con el mismo tratamiento plástico el cual, unifica y crea un efecto ambigüo. En lo que se refiere al paisaje, éste es un recurso para manifestar los distintos efectos plásticos que suceden en el cielo de una forma evidente, pero que pasan desapercibidos para la gran mayoría, con unos colores capaces de evocar sentimientos y recuerdos. La sinestesia, es quizás el elemento más explotado en este proyecto, cuyo propósito junto con la abstracción sintética es hacer recordar en el espectador mediante el color los distintos elementos comestibles, sin utilizar en absoluto la figuración, el dibujo. Única y exclusivamente por el color.

Finalmente, con ambos temas expuestos en un mismo espacio, se crea un juego de adivinación, ¿Qué es lo que hay en ese cuadro? ¿Por qué todas las piezas tienen una línea de horizonte?, ¿Son acaso todo elementos comestibles, o todos son paisajes, o son ambas cosas?, ¿Veo fruta en un paisaje?, ¿Veo un paisaje en una fruta?, ¿Es posible eso?.

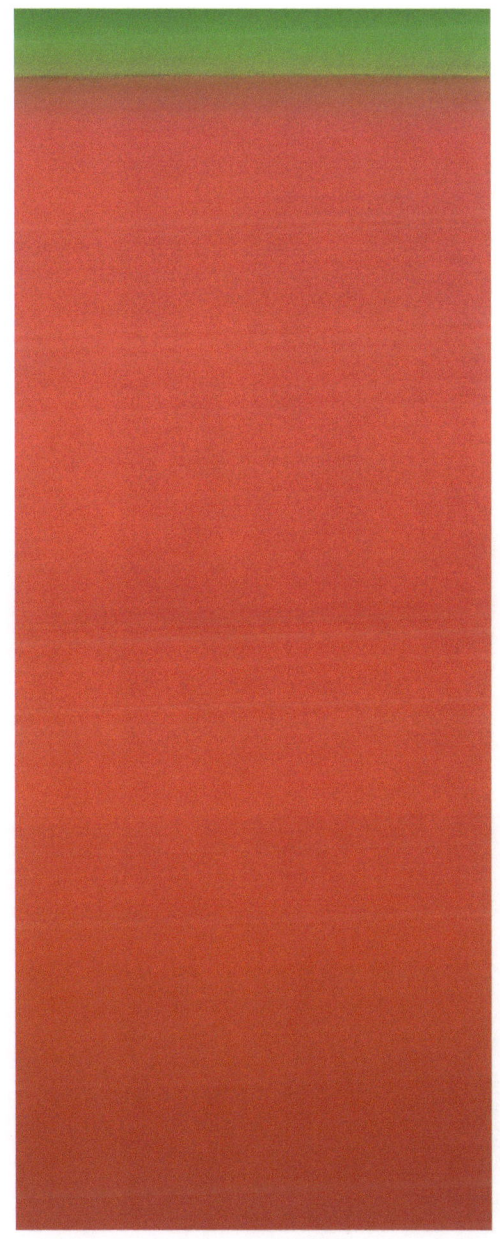

Fresa.
Óleo sobre lienzo, 100x40cm 2011

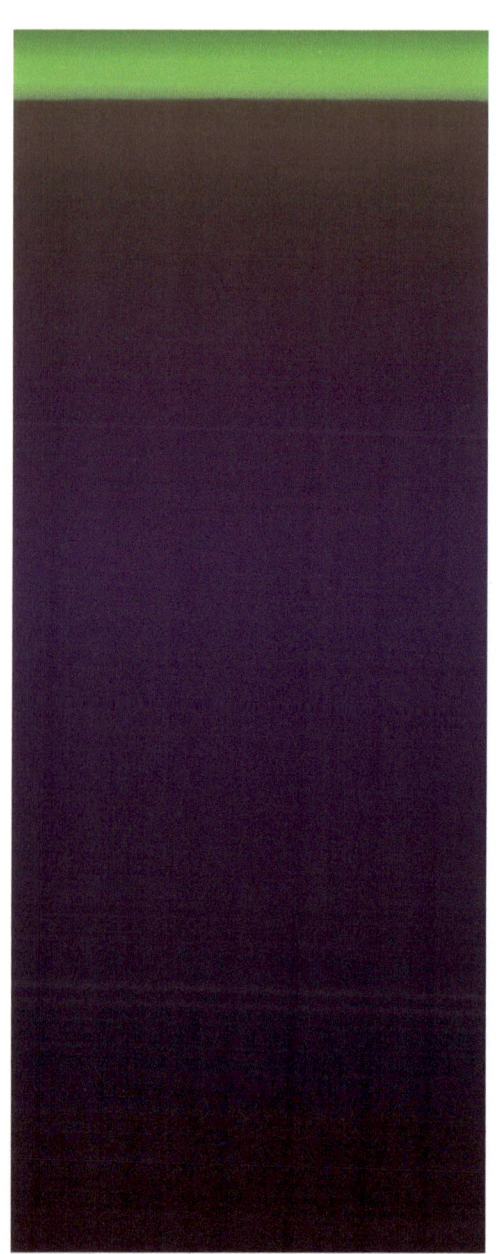

14 Berenjena.
Óleo sobre lienzo, 100x40cm 2011

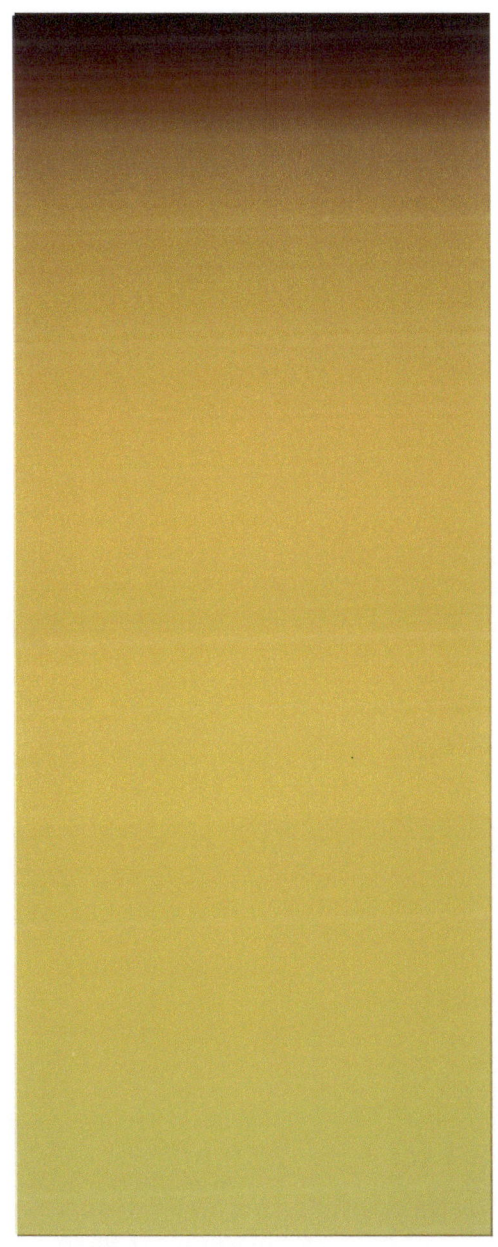

Flan. 15
Óleo sobre lienzo, 100x40cm 2011

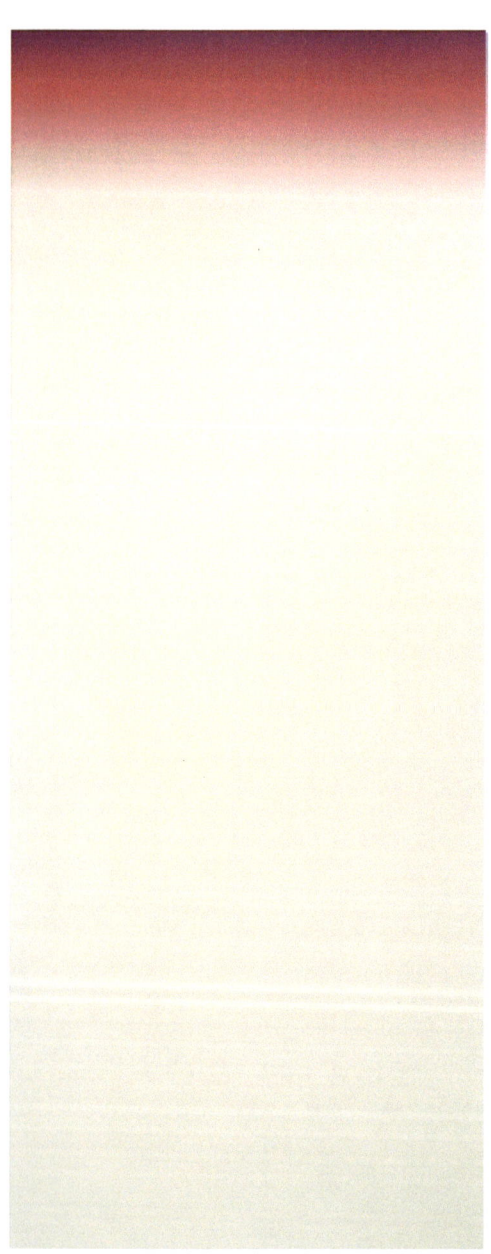

16 Helado de yogurt con frutos del bosque.
Óleo sobre lienzo, 100x40cm 2010

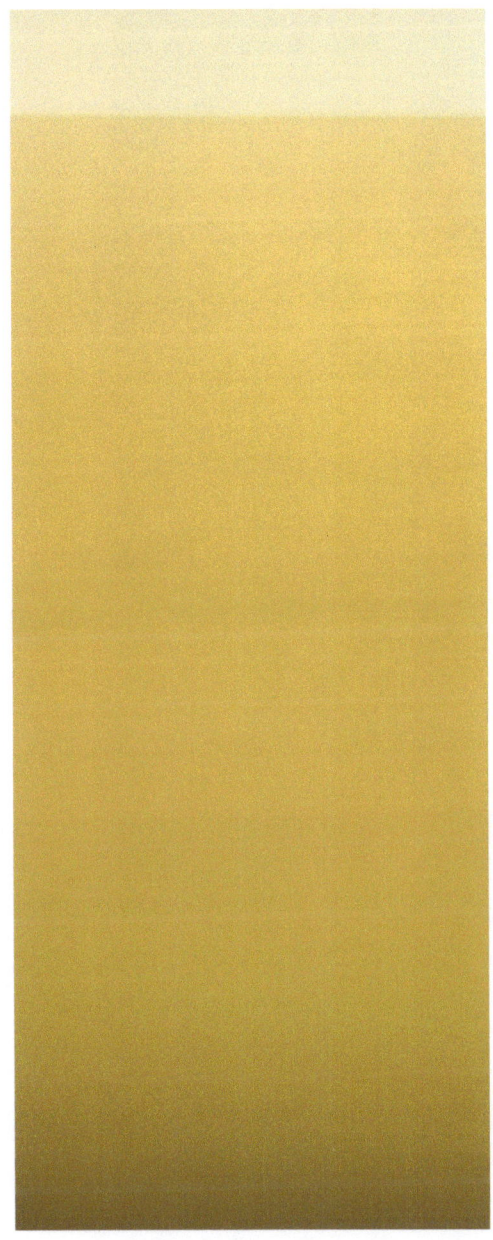

Cerveza. **17**
Óleo sobre lienzo, 100x40cm 2011

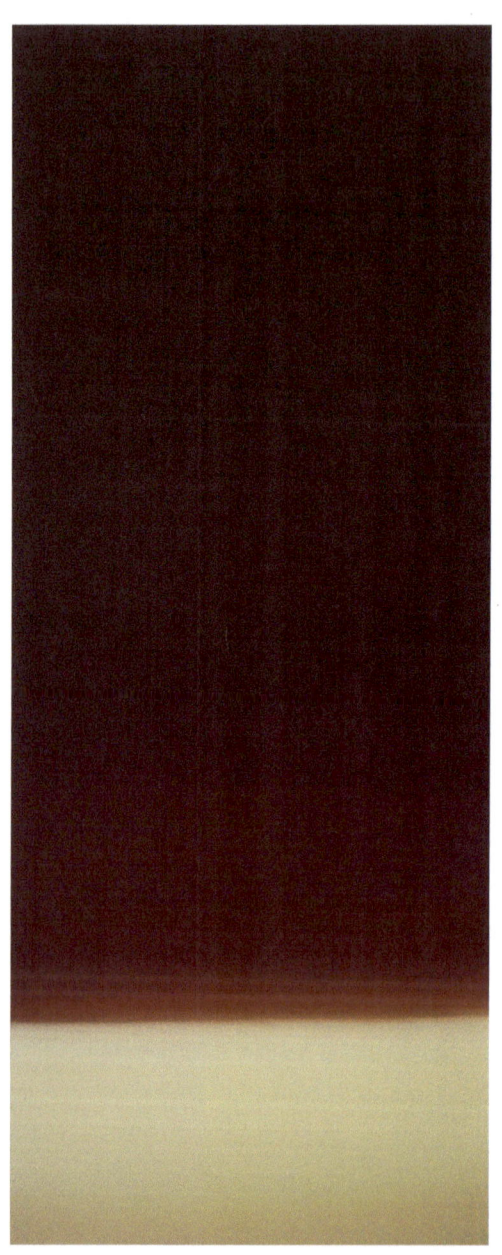

18 Café bombón.
Óleo sobre lienzo, 100x40cm 2010

Café. **19**
Óleo sobre lienzo, 100x40cm 2011

20 Vino tinto.
Óleo sobre lienzo, 100x40cm 2011

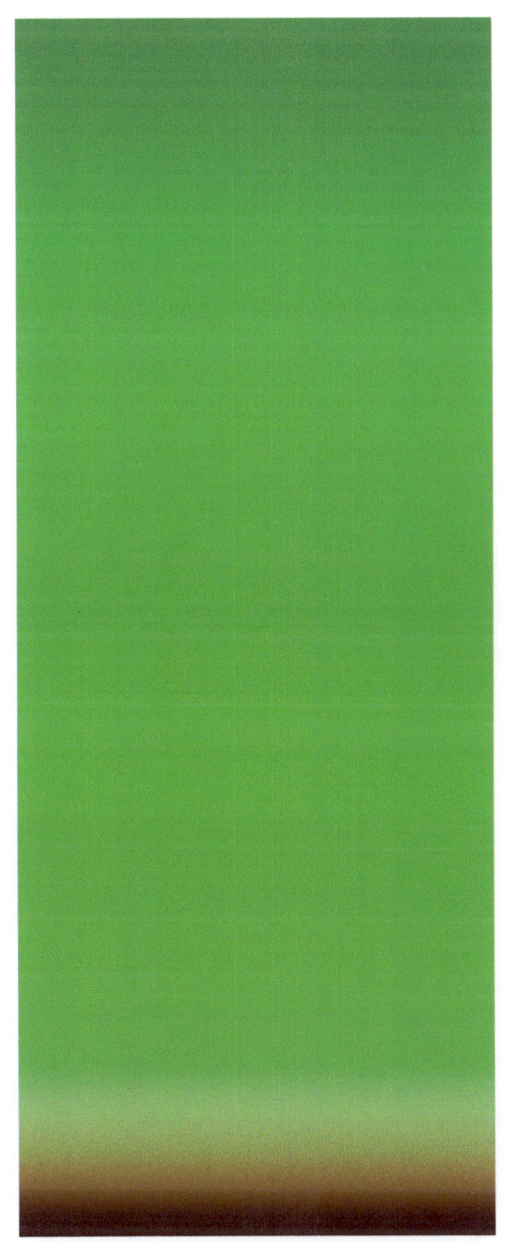

Kiwi.
Óleo sobre lienzo, 100x40cm 2011 **21**

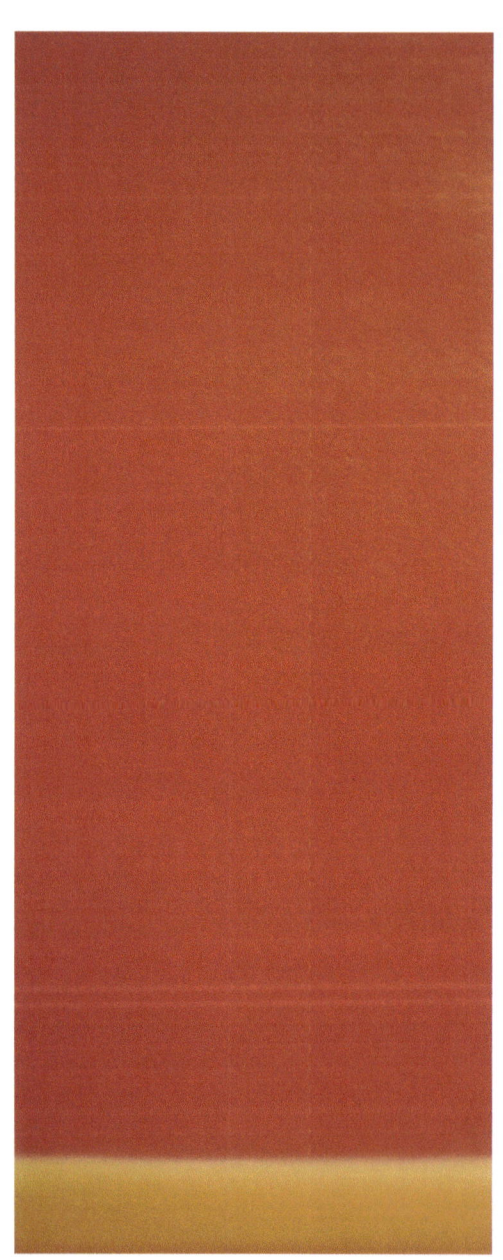

22 Pomelo.
Óleo sobre lienzo, 100x40cm 2011

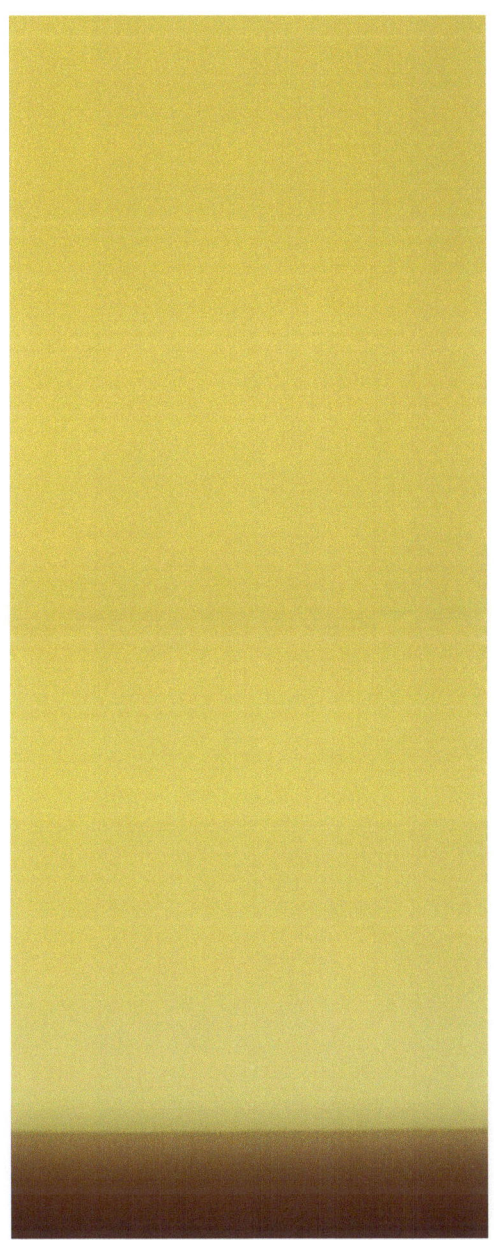

Helado de vainilla y chocolate.
Óleo sobre lienzo, 100x40cm 2011

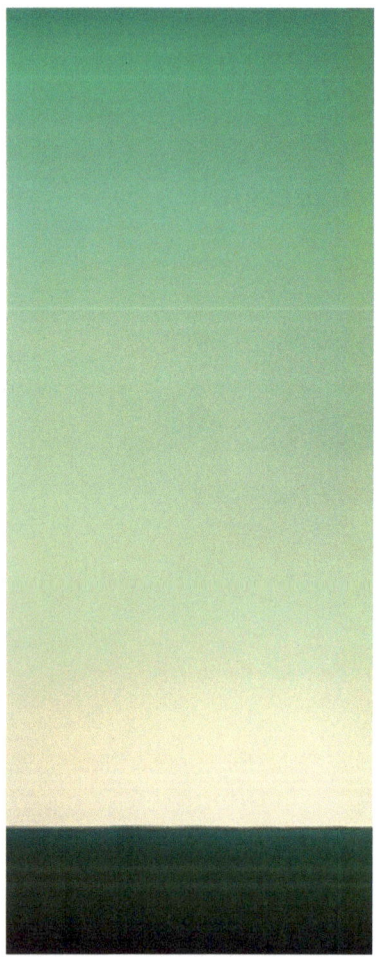 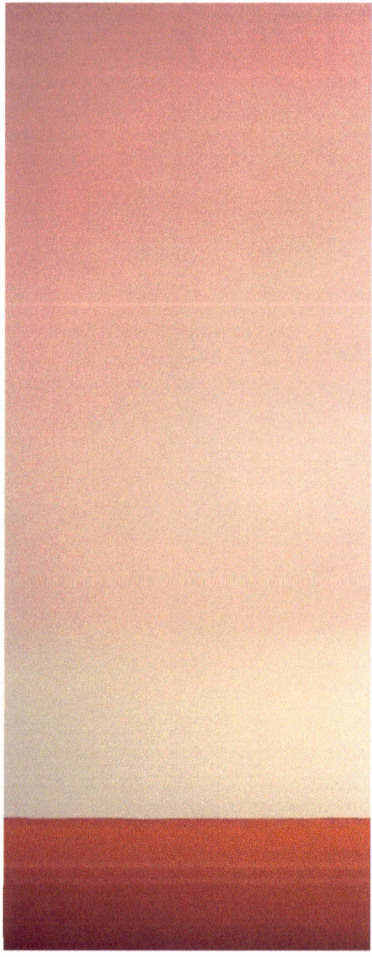

24 Chicles de menta y fresa.
Óleo sobre lienzo, 100x80cm (díptico) 2011

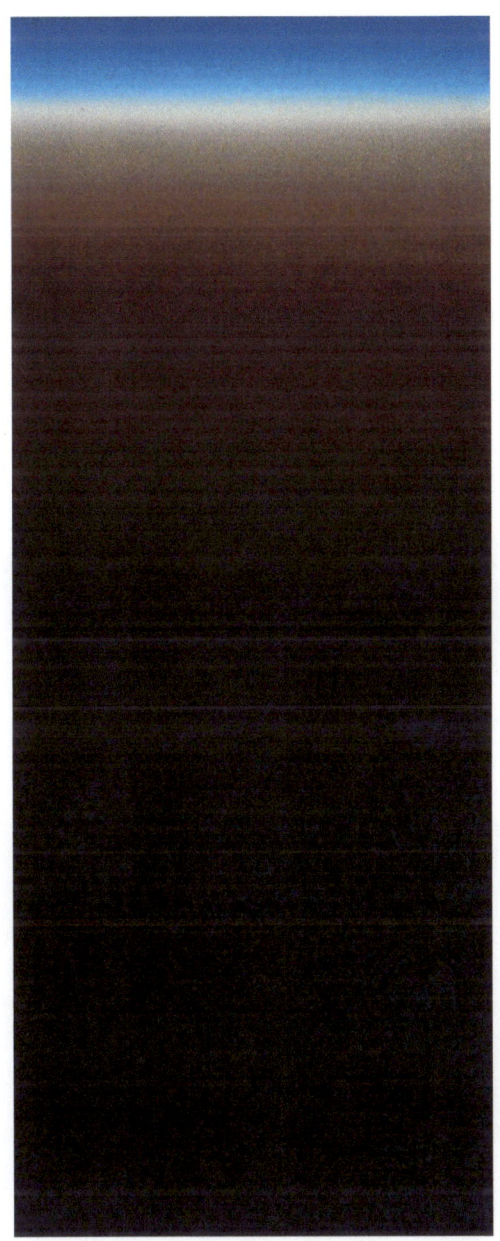

Sin título (paisaje).
Óleo sobre lienzo, 100x40cm 2010

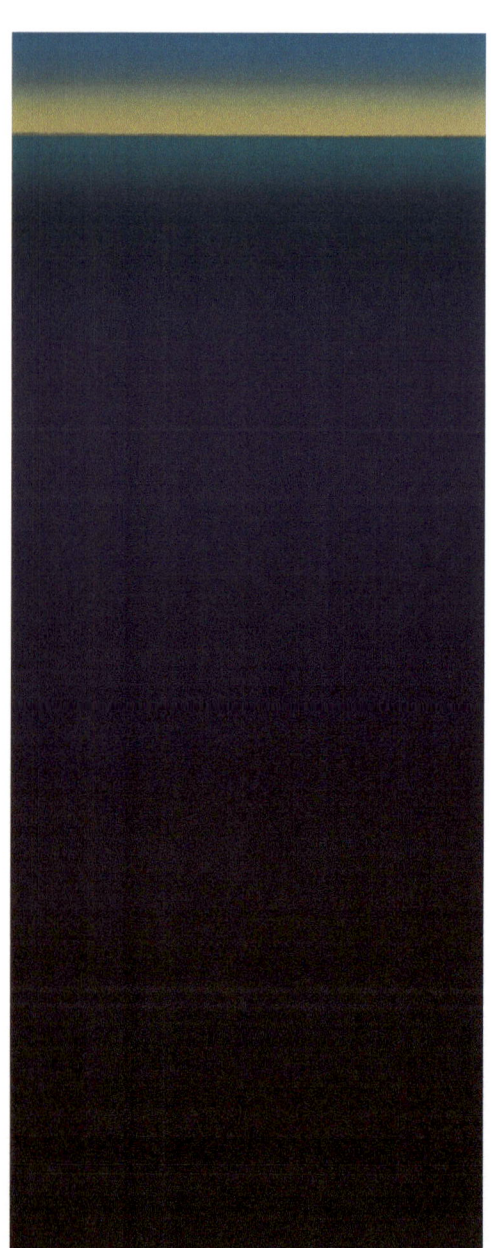

26 Sin título (con el agua hasta el cuello).
Óleo sobre lienzo, 100x40cm 2011

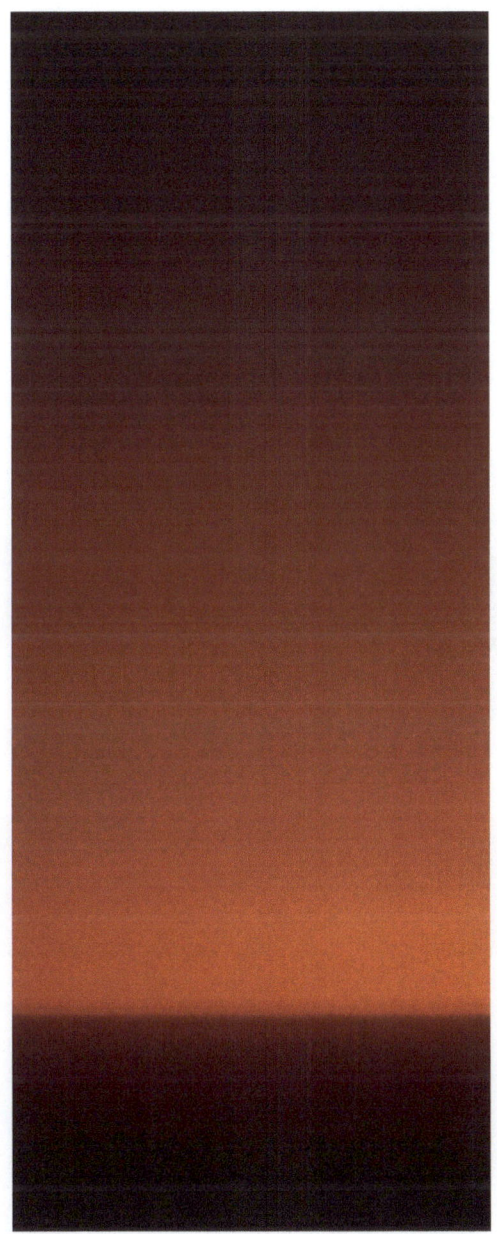

La noche en Valencia.
Óleo sobre lienzo, 100x40cm 2011

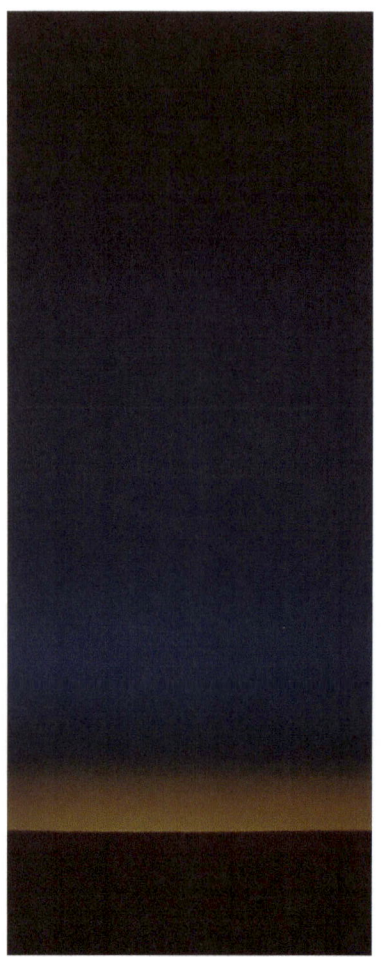 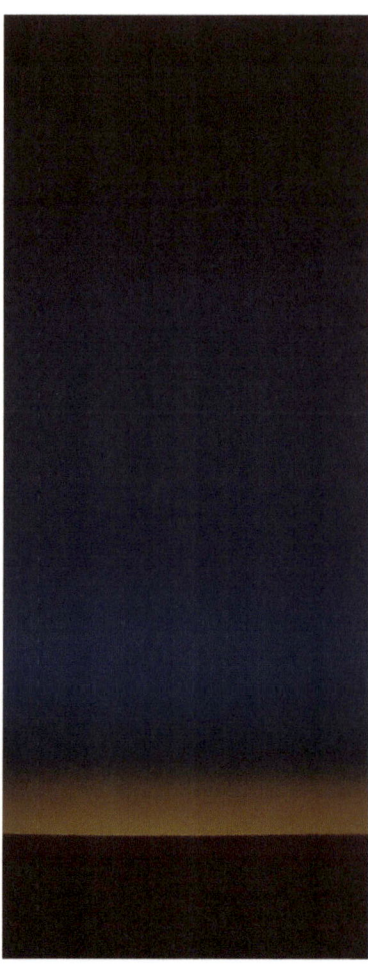

28 Cae la noche I.
Óleo sobre lienzo, 100x80cm (díptico) 2011

Negra noche.
Óleo sobre lienzo, 100x80cm (díptico) 2011

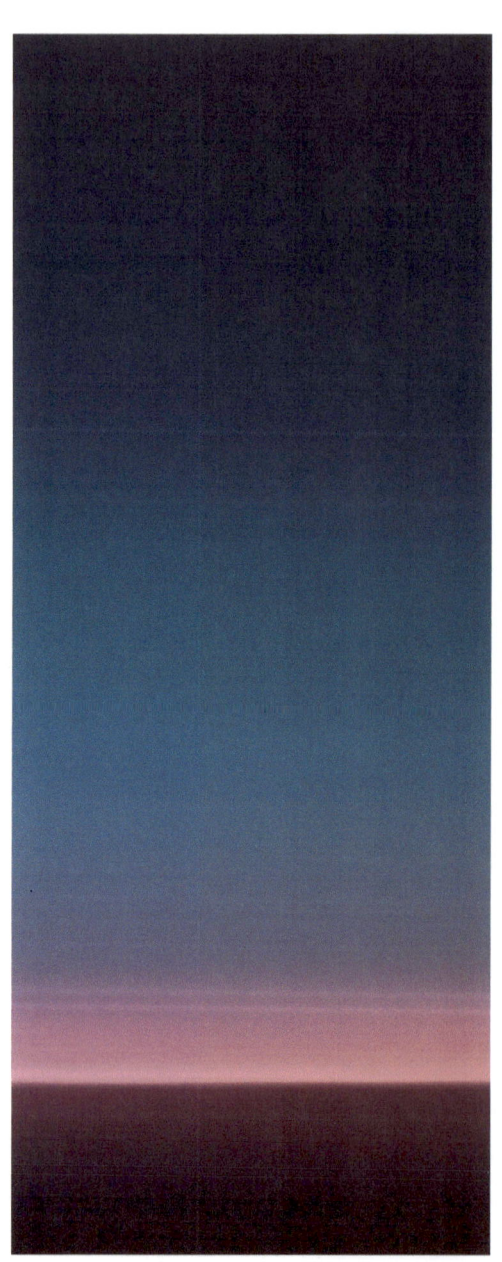

30 La noche en rosa.
Óleo sobre lienzo, 100x40cm 2012

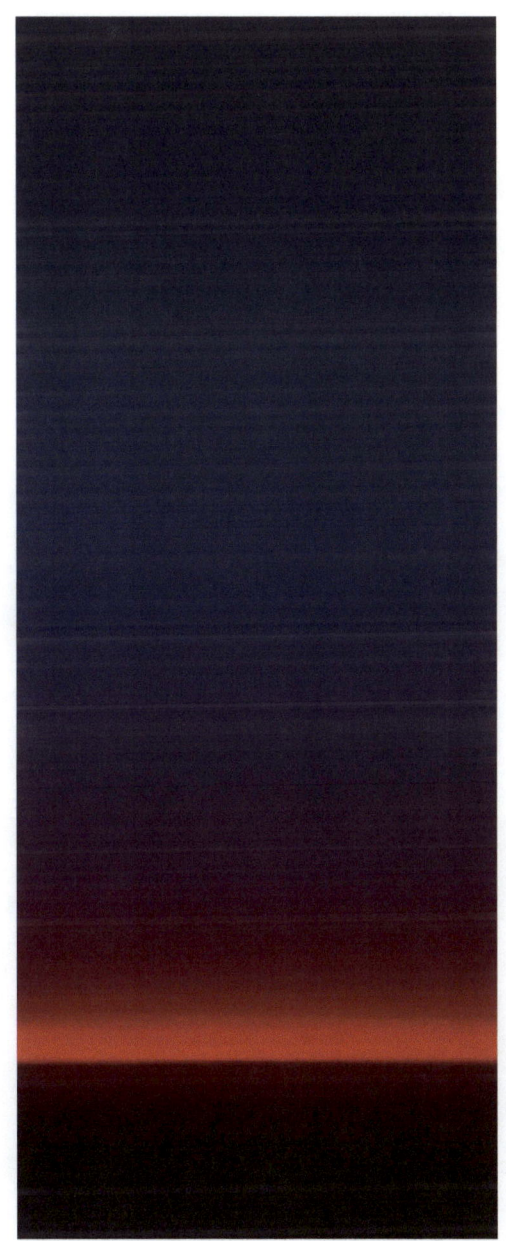

Noche loca.
Óleo sobre lienzo, 100x40cm 2012 31

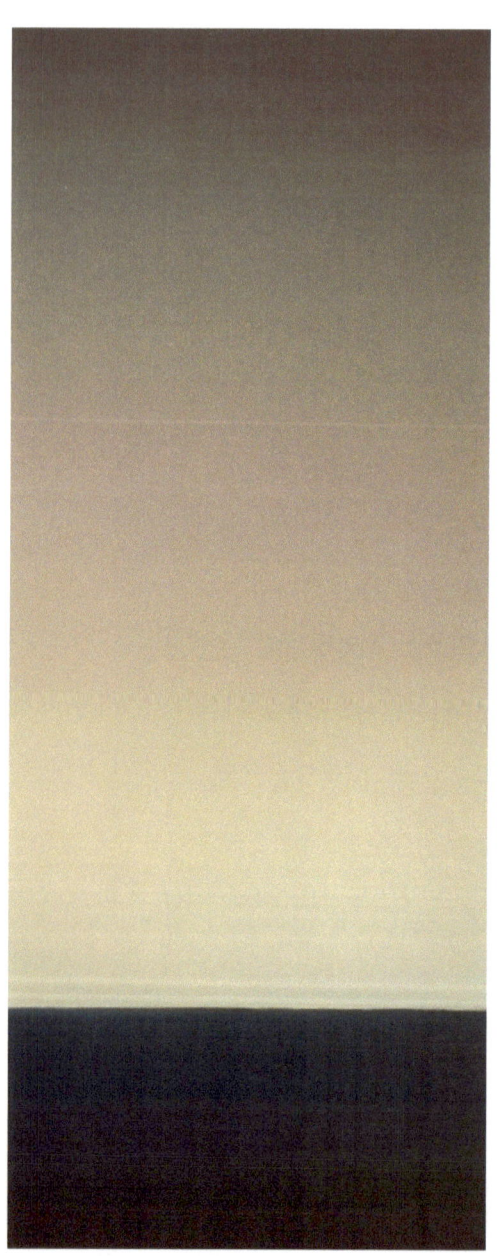

32 Día de invierno.
Óleo sobre lienzo, 100x40cm 2011

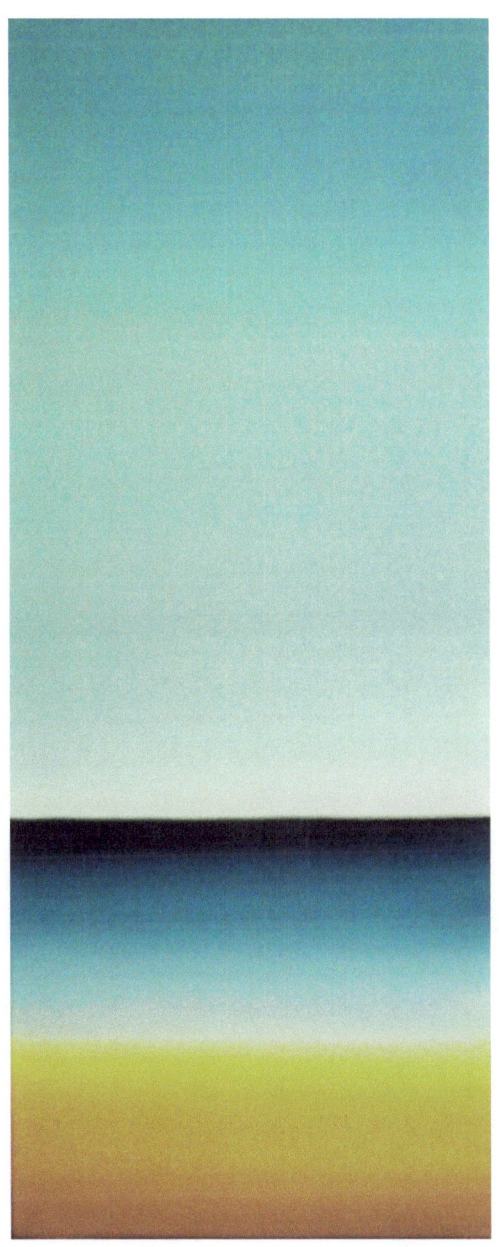

Día de playa.
Óleo sobre lienzo, 100x40cm 2011

CURRÍCULUM

Rubén Fresneda
Alcoy, 1988

rubfrero@hotmail.com
rfresneda.wordpress.com

Formación académica

2011. Licenciado en Bellas Artes por la Facultd de San Carlos, Universidad Politécnica de Valencia (UPV).

Formación complementaria

2012. IV Jornadas de Cultura de Marketing. Centro de Formación Permanente, UPV, Campus d'Alcoi.

2009. La mesa redonda "Abstraccions". Departamento de pintura. Facultad de Bellas Artes. UPV.

· Seminario "Fotografía, figura e imagen". La experiencia de los cuatro temperamentos. Departamento de pintura. Facultad de Bellas Artes. UPV.

2008. Conferencias sobre la arquitectura y De Chirico. Instituto de Ciencies de la Educación (ICE). UPV.

· II Jornadas de Diseño. Conversaciones: La rebelión de los objetos. Isidro Ferrer y Paco Bascuñán. UPV.

· 3º Seminario "la voz en la mirada". Departamento de pintura. Facultad de Bellas Artes. UPV.

Exposiciones individuales

2013. Gradaciones de lo cotidiano (The End). Centre Cívic del Port de Sagunt. Sagunto (Valencia), Septiembre.

· **Gradaciones de lo cotidiano 2.** Sala de exposiciones del Ateneo Mercantil de Valencia. Valencia, Mayo.

· **Painting & Flavour.** Espacio expositivo de la Sala Matisse. Valencia, Abril.

· **Painting & Flavour.** Espacio expositivo del la Librería-Café Chico Ostra. Valencia, Febrero-Marzo.

2012. **Daily Colours.** Sala de exposiciones de Seguros La Unión Alcoyana. Alcoy, Septiembre.

· **Natural things.** Sala de exposiciones del Campus d'Alcoi, Universidad Politécnica de Valencia. Alcoy, Junio.

· **Frequent Colours.** Espacio expositivo de la Escuela Técnica Superior de Ingeniería Informática de la Universidad Politécnica de Valencia (Campus de Vera). Valencia, Febrero.

2011. **Colors i Sabors.** Espacio expositivo de la Tetería Art-Té. Alcoy, Noviembre.

· **Gradaciones de lo cotidiano.** Sala de exposiciones del centro de juventud Algirós. Valencia, Octubre.

· **Simbolismos fálicos.** Espacio expositivo de la cafetería El Café de la Seu. Valencia, Septiembre.

Exposiciones colectivas

2012. El rostro, el otro. Sala de los bambúes. Palau de la Música de Valencia. Valencia, Marzo.

2011. De la Malvarrosa al papel. Biblioteca Municipal María Moliner. Valencia, Junio.

· **Papers sonors.** Biblioteca municipal María Moliner. Valencia, Mayo.

· **Frente a la nueva realidad del VIH/SIDA, rompe tus prejuicios.** Sala de exposiciones de la Societat Coral El Micalet. Valencia (itinerante), Mayo.

· **Duchamp is here. Magritte, Samuel Beckett & the Cello.** Centro Cultural Mario Silvestre. Alcoy, Marzo.

· **Artificial, naturalmente.** Biblioteca municipal Nova Al-Russafí. Valencia, Febrer.

2010. Frente a la nueva realidad del VIH/SIDA, rompe tus prejuicios. Centre Jove. Puerto de Sagunto, Valencia (itinerante). Diciembre-Enero.

· **New Art Only. (International Exhibition).** Centro Cultural Mario Silvestre, Alcoy. Diciembre.

· **Frente a la nueva realidad del VIH/SIDA, rompe tus prejuicios.** Centre Jove del Mercat. Mislata, Valencia (itinerante). Diciembre.

2007. 7ª Trobada de pintors. Barri El Partidor. Mercado San Mateo. Alcoy, Junio.

2006. Sida, ací i ara. No et quedes als núvols. Sala Josep Renau, Facultad de Bellas Artes de San Carlos, Universidad Politécnica de Valencia, Campus de Vera. Valencia. Diciembre.

2004. Exposició alumnes assignatura Volum. Escola d'Art i Disseny Superior d'Alcoi. Alcoy.

1998. Escola de Belles Arts d'Alcoi. Centre Cultural d'Alcoi. Alcoy.

1996. Escola de Belles Arts d'Alcoi. Centre Cultural d'Alcoi. Alcoy.

Catálogos

2013. Gradaciones de lo cotidiano 2. Autoeditado. Formato PDF en soporte CD-ROM. Rubén Fresneda. Alcoy, 2013.

· **Painting & Flavour.** Autoeditado. Formato PDF en soporte CD-ROM. Rubén Fresneda. Alcoy, 2013.

· **Painting & Flavour.** Autoeditado. Formato PDF en soporte CD-ROM. Rubén Fresneda. Alcoy, 2013.

2012. Daily Colours. Autoeditado. Formato PDF en soporte CD-ROM. Rubén Fresneda. Alcoy, 2012.

· **Natural things.** Autoeditado. Formato PDF en soporte CD-ROM. Rubén Fresneda, Alcoy, 2012.

· **Frequent Colours.** Autoeditado. Formato PDF en soporte CD-ROM. Rubén Fresneda, Alcoy, 2012.

2011. **Colors i Sabors.** Autoeditado. Formato PDF en soporte CD-ROM. Rubén Fresneda, Alcoy, 2011.

· **Gradaciones de lo cotidiano.** Autoeditado. Formato PDF en soporte CD-ROM. Rubén Fresneda, Alcoy, 2011.

· **Simbolismos fálicos.** Autoeditado. Formato PDF en soporte CD-ROM. Rubén Fresneda, Alcoy, 2011.

· **Artificial, naturalmente.** Edita Departamento de Pintura, Facultad de Bellas Artes de San Carlos, Universidad Politécnica de Valencia. Depósito legal: V-3644-2011. Valencia, 2011.

2010. **New Art Only (International Exhibition).** Edita Artin-ActionAlcoi. Catálogo digital en formato PDF y soporte CD-ROM. Alcoy, 2010.

· **Pintura y medios de masas.** Edita Departamento de Pintura, Facultad de Bellas Artes de San Carlos, Universidad Politécnica de Valencia. Fire Drill. ISBN: 978-84-932373-9-4. Valencia, 2010.

2008. **Ante el VIH, tu actitud marca la diferencia.** Edita Facultad de Bellas Artes de San Carlos, Universidad Politécnica de Valencia. Gironés impresores S.L. ISBN: 978-84-692-4291-9. Valencia, 2008.

2006. **Sida, ací i ara. No et quedes als núvols.** Edita Facultad de Bellas Artes de San Carlos, Universidad Politécnica de Valencia. Gironés Impresores S.L. ISBN: 987-84-690-6280-7. Valencia, 2006.

1998. **Escola de Belles Arts d'Alcoi.** Edita Centre Cultural d'Alcoi, Ajuntament d'Alcoi. Arts Gràfiques Alcoi S.A. Depósito legal: A-663-1998. Alcoy, 1998.

1996. **Escola de Belles Arts d'Alcoi.** Edita Centre Cultural d'Alcoi, Ajuntament d'Alcoi. Arts Gràfiques Alcoi S.A.

Libros

2012. **Sentado junto al muro.** Editorial Cántico. Depósito legal: A-662-2012. ISBN: 978-84-940368-3-5. Alcoy, 2012.

2011. **Toc Toc.** Edita Departamento de Dibujo, Facultad de Bellas Artes de San Carlos, Universidad Politécnica de Valencia. Diazotec S.L. Depósito legal: V-1985-2011. Valencia, 2011.

Radio/Televisión

05/03/2013. **Entrevista en Hoy por Hoy Alcoy.** Radio Alcoy, Cadena Ser.

20/11/2012. **Aparición de obra en Informativos TV-A.** Televisión de Alcoy, Cocentaina, Ibi, Castalla y Onil.

20/09/2012. **Entrevista en Hoy por hoy Alcoy.** Radio Alcoy, Cadena Ser.

08/06/2012. **Cuña informativa. Informativos mediodía Cope.** Radio Cope Alcoy.

08/06/2012. Cuña informativa. Informativo matinal Cope. Radio Cope Alcoy.

08/06/2012. Entrevista en Informativos TV-A. Televisión de Alcoy, Cocentaina, Ibi, Castalla y Onil.

Prensa

01/03/2013. Exposiciones. Agenda Urbana. Valencia.

07/02/2013. Exposicions València. Tres mostres de Rubén Fresneda a València. Bonart, revista d'art en català. Redacció.

07/02/2013. El pintor alcoyano, Rubén Fresneda presenta en febrero la primera de tres exposiciones individuales en Valencia. Diario digital elperiodicodeaqui.com. Redacción.

01/02/2013. Exposiciones. Agenda Urbana. Valencia.

22/09/2012. Daily Colours de Rubén Fresneda en la Unión Alcoyana. Periódico Ciudad de Alcoy. Redacción.

19/09/2012. Colorit amb Rubén Fresneda. Diario digital Pàgina66. Jorge Cloquell.

18/09/2012. Rubén Fresneda inaugura la exposición Daily Colours en la Unión Alcoyana. Periódico Ciudad de Alcoy. Redacción.

13/09/2012. **Exposicions Alcoi. Daily Colours de Rubén Fresneda a Unió Alcoiana.** Bonart, revista d'art en català. Redacció.

15/09/2012. **El Daily Colours de Rubén Fresneda a Alcoi.** Diario digital Pàgina66. Redacción.

19/06/2012. **Últimos días de la exposición de Rubén Fresneda.** Periódico Ciudad de Alcoy. Redacción.

15/06/2012. **"Natural things", o com menjar-se un quadre abstracte.** Diari digital Aramultimèdia. Marta Rosella Gisbert Doménech.

07/06/2012. **Fresneda y la fuerza del color.** Periódico Ciudad de Alcoy. Redacción.

06/06/2012. **Exposicions Alcoi: "Natural things" de Rubén Fresneda a EPSA.** Bonart, revista d'art en català. Redacción.

06/06/2012. **Rubén Fresneda exposa a la EPSA.** Diari digital Pàgina66. Redacción.

22/02/2012. **Exposicions València. Oberta la mostra de Rubén Fresneda.** Bonart, revista d'art en català. Redacción.

22/02/2012. **Exposicions València. Oberta la mostra de Rubén Fresneda.** Bonart, revista d'art en català. Redacción.

07/02/2012. **Rubén Fresneda presenta a València Frequent Colours.** Diario digital Pàgina66. Jorge Cloquell.

22/11/2011. **CDAVC s'ha interessat per Rubén Fresneda.** Diario digital Pàgina66. Redacción.

21/11/2011. **Alcoi: El CDAVC interessat per la trajectòria de Rubén Fresneda.** Bonart, revista d'art en català. Redacción.

04/11/2011. **Colors i Sabors.** Diario digital Pàgina66. Jorge Cloquell.

26/10/2011. **Alcoi: Rubén Fresneda inaugura a la teteria Art-Té.** Bonart, revista d'art en català. Redacción.

28/10/2011. **Agenda viernes 28 de octubre de 2011.** Diario Levante, el mercantil valenciano.

27/10/2011. **Rubén Fresneda y las gradaciones de lo cotidiano en el Centro de Juventud Campoamor de Valencia.** Diario digital globedia. Javier Mesa Reig.

14/10/2011. **Agenda viernes 14 de octubre de 2011.** Diario Levante, el mercantil valenciano.

13/10/2011. **El alcoyano Fresneda expone en Valencia.** Diario Información. C.S.

13/10/2011. **Agenda jueves 13 de octubre de 2011.** Diario Levante, el mercantil valenciano. Vicente Pérez.

11/10/2011. **Rubén Fresneda inaugura a València.** Diario digital Pàgina66. Ramón Requena.

10/10/2011. La sala de exposiciones de Campoamor acoge una nueva exposición. Diario digital elperiodic.com. Redacción.

23/09/2011. Agenda viernes 23 de septiembre de 2011. Diario Levante, el mercantil valenciano.

Obra en Colecciones

· Marina Guijarro Campello.
Acrílico sobre tabla. 39x15cm 2013. Colección Marina Guijarro Campello, Madrid.

· Santos López Real.
Acrílico sobre tabla. 39x15cm 2013. Colección Santos López Real, Madrid.

· María José Pallarés Maiques
Acrílico sobre tabla. 39x15cm 2012. Colección Majo Pallarés, Alcoy.

· Tomás Benet Ballester
Acrílico sobre tabla. 39x15cm 2011. Serie limitada, pieza 6 de 7. Colecccción Tomás Benet Ballester, Puerto de Sagunto (Valencia).

· Montserrat Pastor Arroyo
Acrílico sobre tabla. 39x15cm 2011. Serie limitada, pieza 5 de 7. Colección Montserrat Pastor Arroyo, Alcoy.

· **Juan Castellanos Campos**
Acrílico sobre tabla. 39x15cm 2011. Serie limitada, pieza 4 de 7. Colección Juan Castellanos Campos, Ibi (Alicante).

· **Jesús Muñoz Leirana**
Acrílico sobre tabla. 39x15cm 2011. Serie limitada, pieza 2 de 7. Colección Jesús Muñoz Leirana, Alcoy.

· **Iris Verdejo Mañogil**
Acrílico sobre tabla. 39x15cm 2011. Serie limitada, pieza 3 de 7. Colección Iris Verdejo Mañogil, Ibi.

· **Iris Gutiérrez Company.**
Acrílico sobre tabla. 39x15cm. 2011 Serie limitada. Pieza 1 de 7. Colección Iris Gutiérrez Company, Alcoy (Alicante).

· **Gegant nuet xafant la Catedral i l'Ajuntament de València.**
Collage y acrílico sobre papel. 28x20.5cm. 2011. Colección José María Segura Portalés, Valencia.

· **Big Banana's cowboy.**
Collage sobre papel. 50x70cm 2011. Colección Tomás Benet Ballester, Puerto de Sagunto (Valencia).

· **Banana's cowboy.**
Collage sobre papel. 30x20cm 2011. Colección Arturo Vallés Bea, Valencia.

· **Retrat de Juan Castellanos Campos**
Grafito sobre papel 42x29.7cm 2007. Colección Juan Castellanos Campos, Ibi (Alicante).

Retrat de Jesús Muñoz Leirana.
Óleo sobre lienzo 92x73cm 2011. Colección Jesús Muñoz Leirana, Alcoy.

Retrat d'Iris Gutiérrez Company.
Óleo sobre lienzo 92x73cm 2011. Colección Iris Gutiérrez Company, Alcoy.

· Emma i els seus somnis.
Técnica mixta y collage sobre lienzo 73x60cm 2010. Colección Emma F. Romera, Alcoy.

· David u Homenatge a Miquel Àngel.
Acrílico sobre lienzo (tríptico) 150x150cm 2010. Colección privada, Alcoy.

· Soldat.
Óleo sobre lienzo 18cm de diámetro 2010. Colección privada, Alcoy.

· Emma.
Óleo sobre lienzo 73x150cm 2009. Colección Emma F. Romera, Alcoy.

· Tors masculí.
Óleo sobre tabla 20x15cm 2009. Colección privada, Valencia.

· Isabel-Clara Simó, Antoni Miró, Joan Valls, Alcoi i Ovidi Montllor. Óleo sobre lienzo. 116x89cm 2008. Colección Elena Romera, Alcoy.

Agradecimientos

A la dirección del Ateneo Mercantil de Valencia por dejarme exponer mis obras.

www.ingramcontent.com/pod-product-compliance
Lightning Source LLC
Chambersburg PA
CBHW040924180526
45159CB00002BA/604